會飛！ 會跳！ 會咬人！

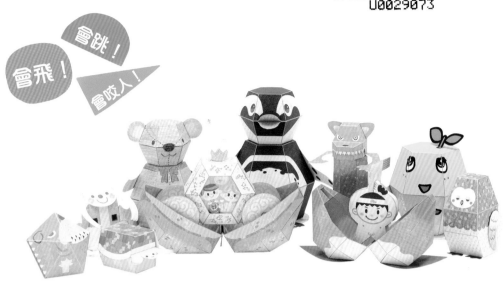

中村開己的

中村開己／著

宋碧華／譯

遠流

目錄

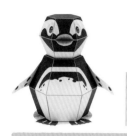

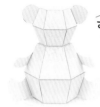
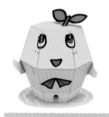
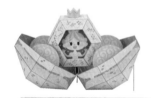
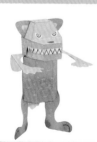
紙機關的做法	
組裝工具	**14**
順序和訣竅	**15**

製作困難度	
困難	★★★
普通	★★
簡單	★

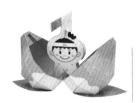

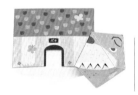
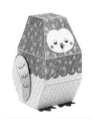
出現這個記號時，表示有影片可觀看做法，或有玩法的解說！

從本書特設的網站首頁，就能看到影片解説。

http://ys.ylib.com/activity/2018/kamikara_gb0007/video.html

掃瞄QR碼也
能夠進入網站

麥哲倫企鵝炸彈

紙型　P.33～38
做法　P.16～17

「你好，我是
麥哲倫企鵝！」

快看我的
特技喔！

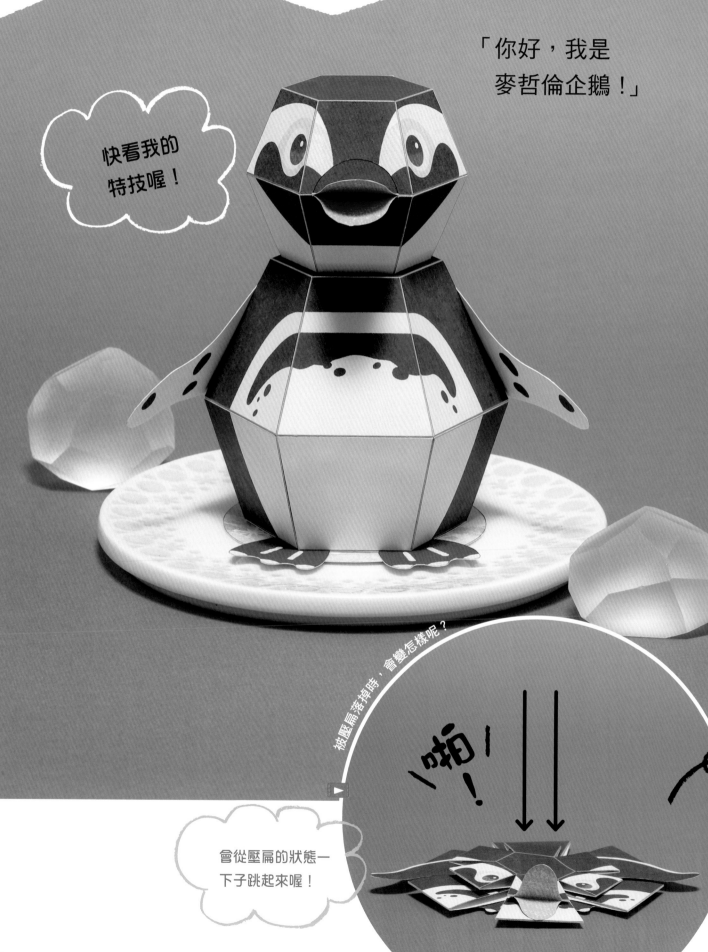

被壓扁落掉時，會變怎樣呢？

啪！

會從壓扁的狀態一
下子跳起來喔！

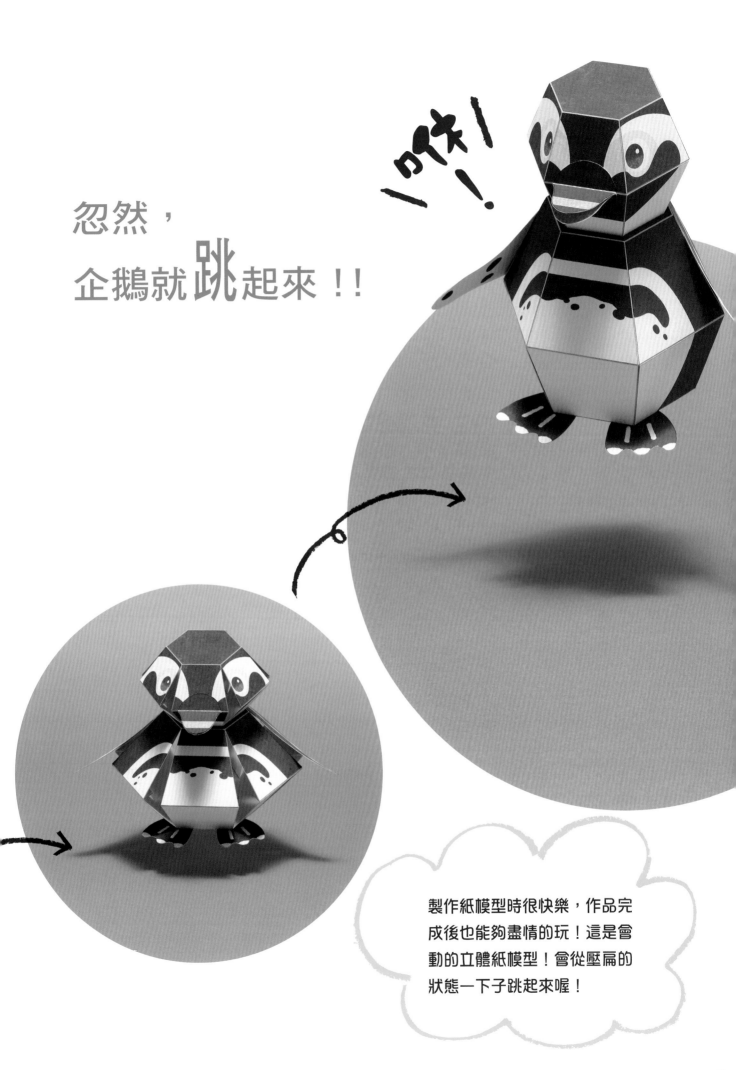

忽然，
企鵝就**跳**起來！！

跳！
呀！

製作紙模型時很快樂，作品完成後也能夠盡情的玩！這是會動的立體紙模型！會從壓扁的狀態一下子跳起來喔！

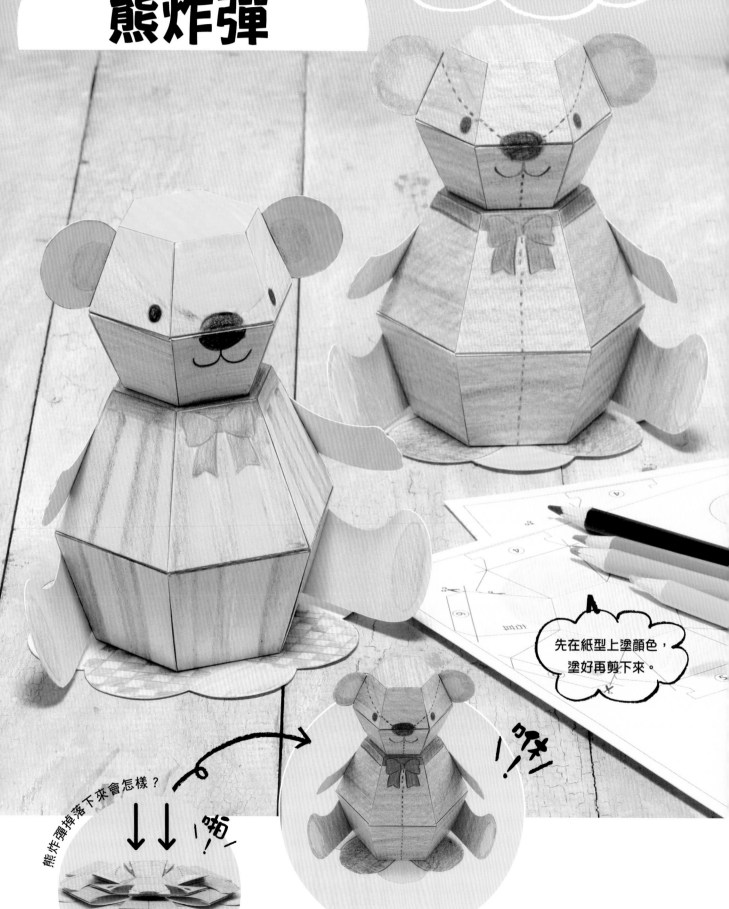

紙型　P.39～42
做法　P.16～17

熊炸彈

塗上喜歡的顏色，
來製作獨一無二的
熊炸彈吧！

先在紙型上塗顏色，
塗好再剪下來。

熊炸彈掉落下來會怎樣？

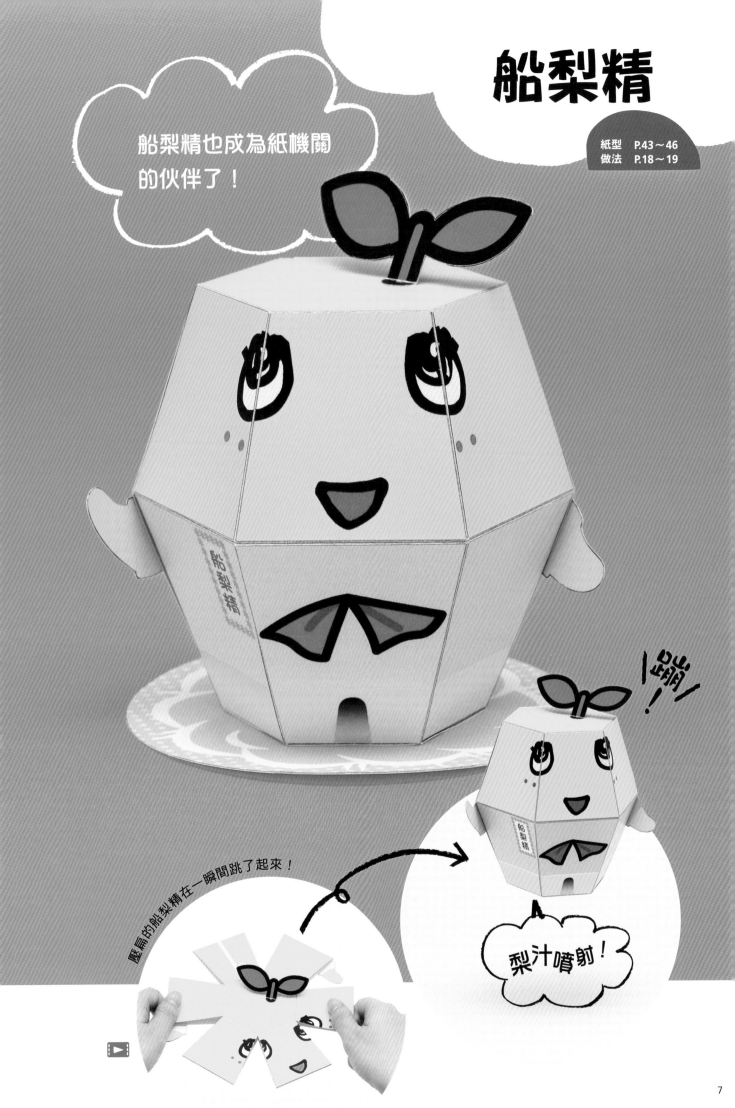

船梨精也成為紙機關的伙伴了！

船梨精

紙型　P.43～46
做法　P.18～19

船梨檎

壓扁的船梨精在一瞬間跳了起來！

蹦！

梨汁噴射！

仙杜瑞拉的
南瓜馬車

紙型　P.47～52
做法　P.20～21

「南瓜瞬間
變成馬車！」

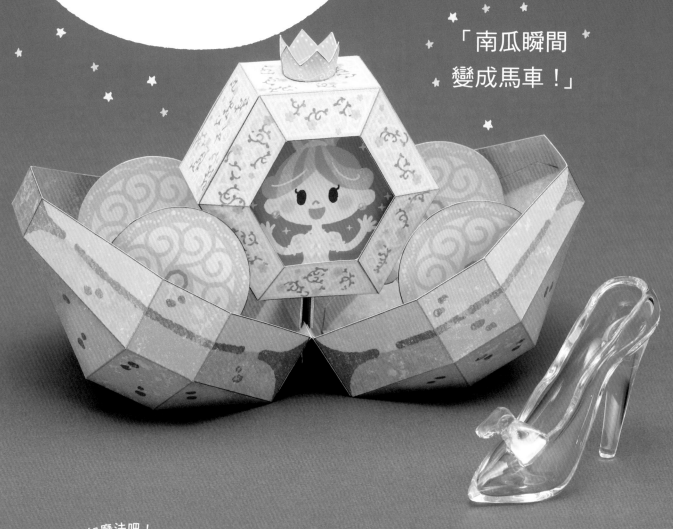

推一下南瓜，施加魔法吧！

\推！/

\滾動！/

\裂開！/

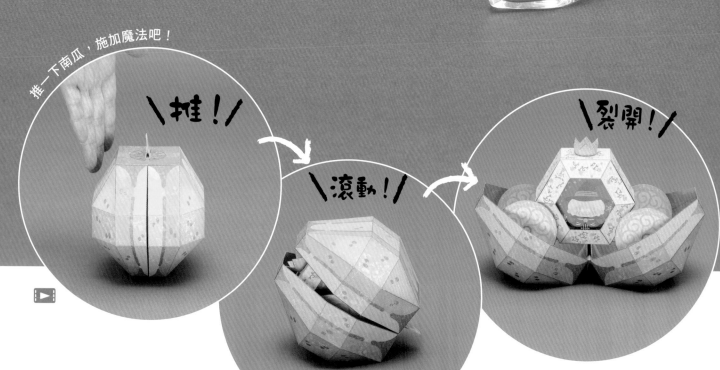

咬住不放的狼

紙型　P.53～54
做法　P.22～23

「大野狼先生，小紅帽在哪呢？」

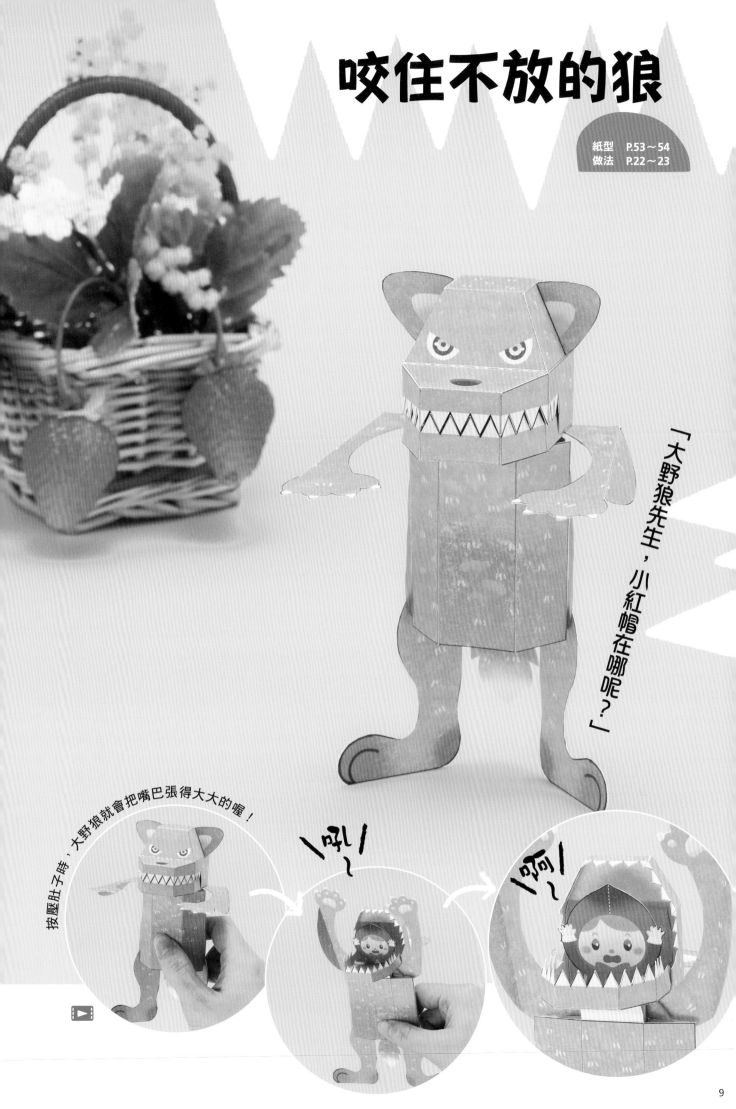

按壓肚子時，大野狼就會把嘴巴張得大大的喔！

吼～

啊～

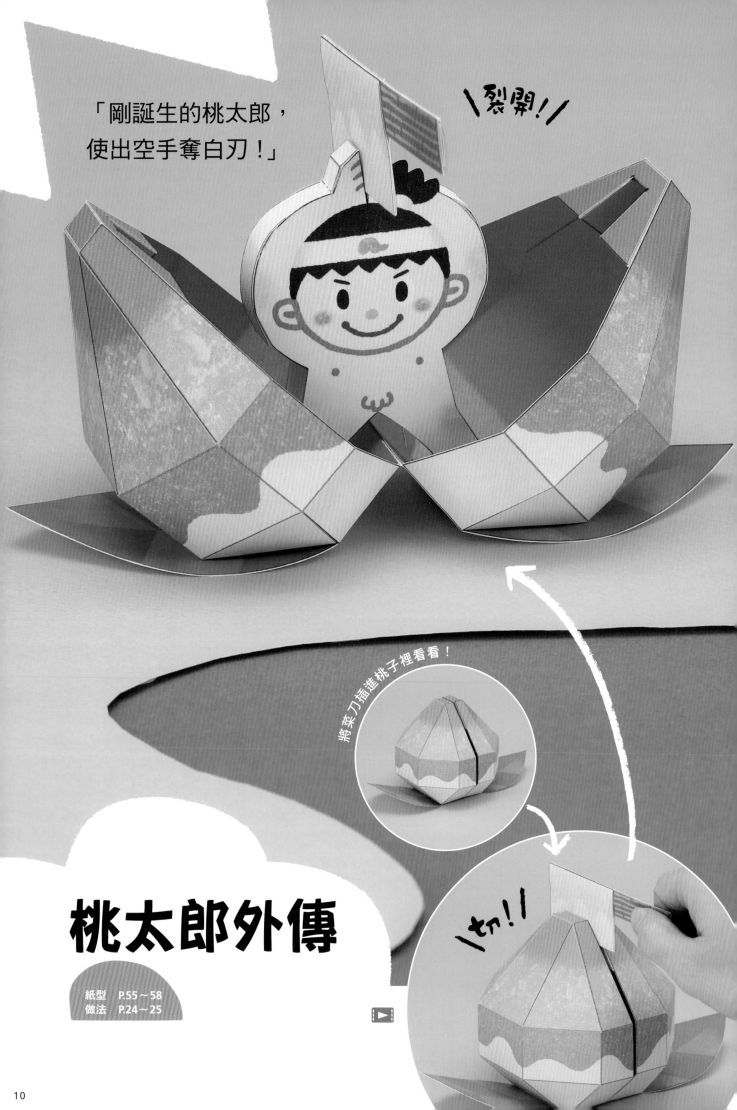

「剛誕生的桃太郎，
使出空手奪白刃！」

＼裂開！／

將菜刀插進桃子裡看看！

＼切！！／

桃太郎外傳

紙型　P.55～58
做法　P.24～25

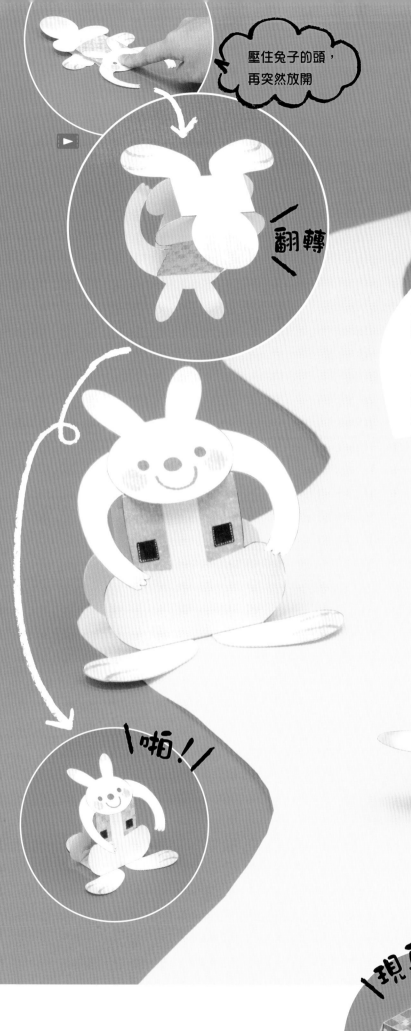

壓住兔子的頭,再突然放開

「誰跑得比較快?不是喔!牠們在比誰能漂亮的翻轉。」

翻轉

紙型　P.59～60
做法　P.26／27

翻筋斗兔子
翻身烏龜

啪!!

將烏龜翻面後壓住,再突然放開

翻轉

現身!

咬人信封

紙型　P.61〜62
做法　P.28〜29

「要小心拿！
不然會被咬到喔！」

哇啊！嚇一跳！

狗咬住我的手指了！

\咬住/

收到了一封信！

將露出信封的球
用力拉出！

起床貓頭鷹

紙型　P.63～64
做法　P.30～31

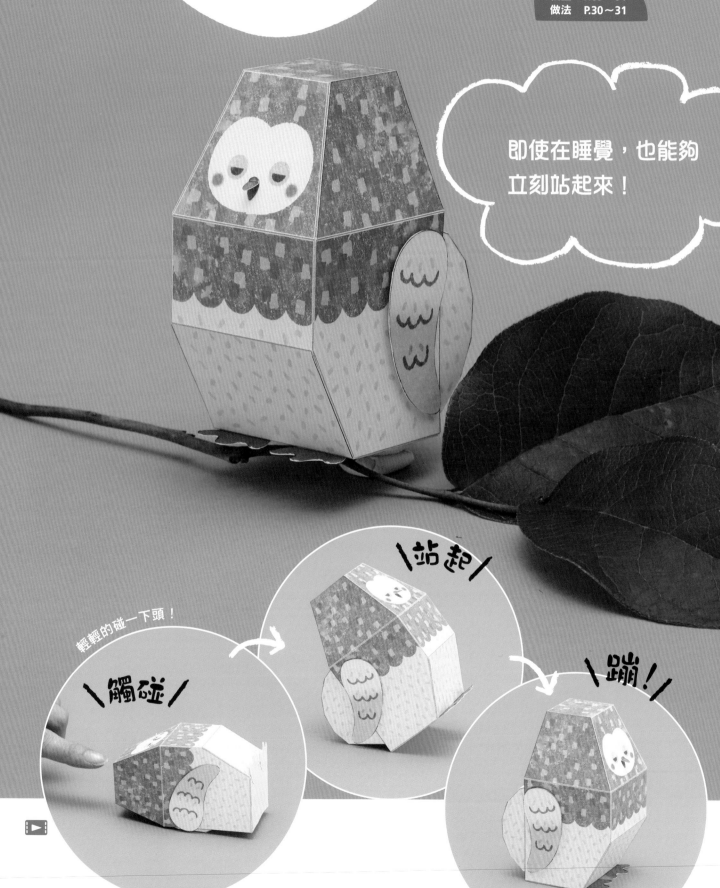

即使在睡覺，也能夠
立刻站起來！

輕輕的碰一下頭！

\觸碰/

\站起/

\蹦！/

13

組 裝 工 具

裁 切

剪刀
最好是習慣使用的剪刀。
適合用來剪曲線。

美工刀
用一般的美工刀就可以
了。細微的部分可以使
用美術用的筆刀。

切割墊
使用美工刀時墊在底下，
以免傷到桌子。

折

錐子
在紙型上做折痕時使用。也可以用
鐵筆、墨水用完的原子筆和圓規等
工具替代。

尺
讓錐子沿著尺畫線，能做出很漂亮
的直線折痕。

黏 貼

乾燥速度快的木工用白膠
立刻貼合、不易剝下、乾燥速度快
的木工用白膠最適合，也可用保麗
龍膠、相片膠、白膠替代。

牙籤

將白膠塗在紙型上時使用。也適合
黏貼細微的部分。

組 裝

鑷子
方便安裝橡皮筋，或用來貼合手指
進不去的位置。

橡皮筋（與實物大小相同）
本書使用的是直徑約 4 公分的大橡皮筋
和直徑約 3 公分的小橡皮筋。

大　　　　　　　　小

※依照作品不同，需要用到的工具有些會改變。在每一個做法的頁面上，也記載著需要的工具。

這時候要
怎麼辦？

紙模型 Q & A

Q 剪錯時，要怎麼辦？

A 用膠帶黏貼、接回去就可以了，但是必須在
切口處另外再貼一張紙，加強結構。可以將
紙型不需要的部分剪下一小塊，用白膠貼在
剪錯部位的背面，不要用膠帶貼喔！

Q 白膠從黏貼處溢出來時，要
怎麼辦？

A 用乾淨的布沾一點水，輕輕的擦拭。

Q 如何保存紙模型？

A 要放置在陽光照不到的地方，避免褪色
或橡皮筋劣化。太久沒玩紙模型時，必
須先確認橡皮筋是否容易斷掉。

順 序 和 訣 竅

1　將紙型從書上取下來

從本書將紙型沿著撕裂線小心的取下來。紙型時常不只一頁，所以要確認作品的紙型頁碼後，再一起取下來。

2　做折痕

不論是山折線還是谷折線，都必須使用錐子和雕刻刀做折痕。這是很重要的動作，才能完成漂亮的作品。我們來使用錐子，小心的進行吧！

做折痕的訣竅

❗ 錐子要拿斜斜的使用

3　剪下組件

沿著裁切線將各個部分剪下來。建議曲線要用剪刀剪，直線用美工刀切割。中間有挖空的組件，必須先將中間挖空後再剪外框。

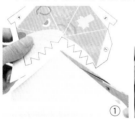 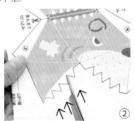

① ②

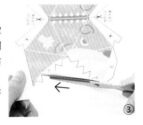

③

用剪刀剪的訣竅

要剪複雜的形狀時，可以像①先大致剪下來，②先剪同一個方向，③再剪另一個方向，就能很快剪成鋸齒狀。訣竅在於從容易剪的角度著手。

用美工刀切割的訣竅

基本上美工刀要由上往下移動來切割。如果是左右移動來切割的話，裁切線會被尺遮住。

4　沿著折痕折

要折的部分，先確認是山折線或谷折線再折。

正面 ／ 正面

山折線　　　　谷折線

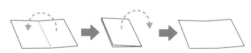

❗ 確實對折後展開。因為紙張很脆弱，避免反向折！

5　對黏

在紙模型上，將相同號碼的黏貼處互相黏貼。要小心、仔細的對準並黏貼，才會做得漂亮。

做法是，在深黃色部分塗上白膠，然後貼在淡黃色部分。因為紙型沒呈現黃色，必須藉著號碼確認位置。

❗ 先取出一些白膠放在不要的紙張上，方便用牙籤沾取。將牙籤平放，像在麵包上塗奶油那樣塗上一層薄薄的白膠。

❗ 用白膠黏好後，再用手指確實的壓一壓，以免剝落，暫時放一旁等待。手指伸進不去時，可用鑷子壓。

知道做法的訣竅後，就可以照步驟開始動手做囉！

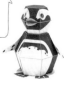

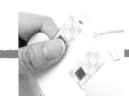 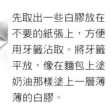

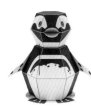
麥哲倫企鵝炸彈

難易度★★★　紙型　P.33～38

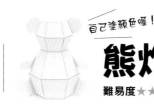
自己塗顏色喔!
熊炸彈

難易度★★★　紙型　P.39～42

組裝工具

美工刀
剪刀
錐子
尺
乾燥速度快的木工用白膠
牙籤
鑷子
橡皮筋
（企鵝炸彈：大×2
熊炸彈：大×1、小×1）

準備

- 在折線上做折痕
- 將所有的組件剪下來
- 依山折線、谷折線的指示折彎

更詳細的方法請
參照第14-15頁
紙機關的做法!

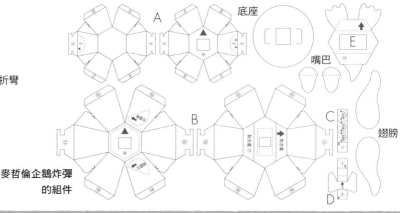
A　底座
B
嘴巴
C
翅膀
D
E

麥哲倫企鵝炸彈
的組件

做法

1 用組件A～E製作頭和身體

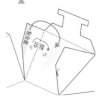 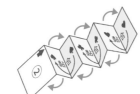 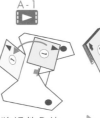

A-1

在組件A、B的
每個「黏合處」塗
上白膠，將☆記號
處互相黏貼。

在組件C的灰色面
塗上白膠，並將相
同記號的面互相黏
貼。

黏好形狀
如圖。

將組件D的
①貼起來。

將組件C的②
貼在組件D的
②上，制動裝
置就完成了。

制動裝置的
側面圖

!　因為會影響動作，要注意方向、
正確黏貼。

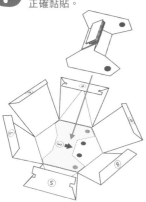 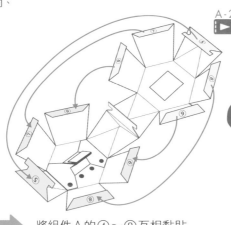

A-2

!　小心避免黏合處
黏貼到內側。

!　在黏貼一處時，如
圖用手指緊緊壓住
黏貼的位置。

剖面圖

在組件A的③黏合處貼上
制動裝置。

將組件A的④～⑨互相黏貼
來製作頭。

!　注意方向，避免白膠沾到
紙型灰色以外的部分。

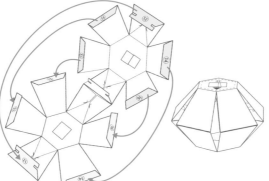
↑黏合處
黏合處⑰
⑰

將組件B的⑩折回來
貼住。

將組件B的⑪～⑯互相黏貼
來製作身體。

在灰色部分的黏合處塗上白膠，然後將
組件E貼起來。

熊炸彈的組件

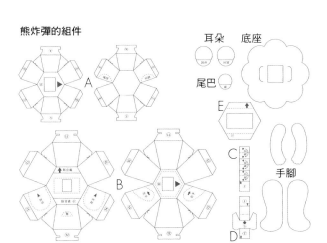

耳朵　底座

尾巴

E

C

D

手腳

玩 法

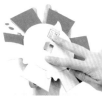

翻過來，手指呈剪刀狀
以免摸到底部的洞，一
口氣壓到底。

制動裝置被卡住
的狀態。

拿著兩邊，讓企鵝水
平掉落在又硬又平的
桌上，紙模型就會跳
起來！

熊炸彈是可著色的紙模型

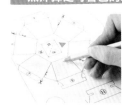

在組裝前比較容易塗上
顏色。如果顏料會讓紙
變形的話，就不可用。
建議使用色鉛筆著色。

2 在頭和身體上裝上橡皮筋

A-3

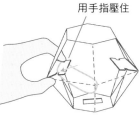

用手指壓住　　用手指壓住

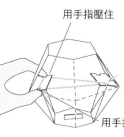

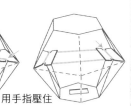

用手指壓住

分別如圖上下輕壓，再使用鑷子從空隙伸入，裝上橡皮筋。麥哲倫企鵝炸彈的頭和身體都是
使用大橡皮筋，熊炸彈的頭是使用小橡皮筋，身體使用大橡皮筋。

3 將頭和身體黏住

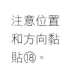
A-4

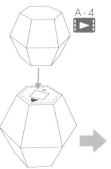

注意位置
和方向黏
貼⑱。

確認整個被貼在中央後，如圖用手指壓住
拿著，然後確認制動裝置可以順利卡住。

翻面推這個部位，就會恢復
原狀（卸除制動裝置）。

4 裝上裝飾組件

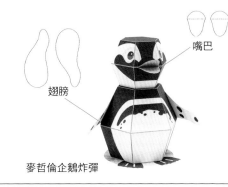
嘴巴

翅膀

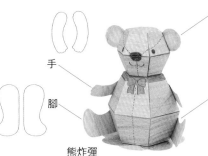
耳朵

手

腳

尾巴

在每一個組件的黏合處
塗白膠，如照片所示貼
在主體上。

麥哲倫企鵝炸彈

熊炸彈

5 裝上底座

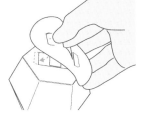

將底座插進主體的
下方裝上。注意，
不需黏貼。

裝上底座，紙模型跳
起來後站立的機率就
會提高。請依個人喜
好裝卸。

17

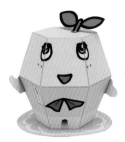

船梨精

難易度★★
紙型　P.43～46

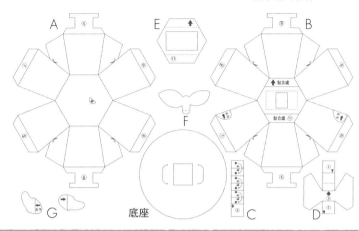

船梨精的組件

組裝工具

美工刀
剪刀
錐子
尺
乾燥速度快的木工用白膠
牙籤
鑷子
大橡皮筋×1

準　備

・在折線上做折痕
・將所有的組件剪下來
・依山折線、谷折線的指示折彎

更詳細的方法請
參照第14-15頁
紙機關的做法！

做　法

1 用組件A～E製作頭和身體

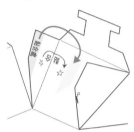

在組件 A、B 的「黏合處」塗上
白膠，將☆記號處互相貼住。

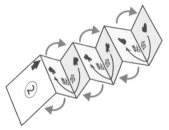

在組件C的紙型灰色面塗上白膠，
並將相同記號的面互相貼住。

形狀如圖。

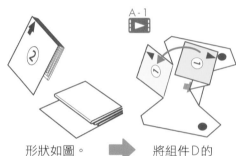

將組件D的
①貼起來。

因為會影響動作，要注意方向
正確黏貼

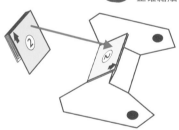

將組件C的②貼在組件D的②
上，制動裝置就完成了。

制動裝置的
側面圖

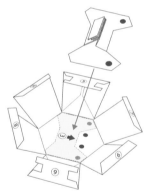

將制動裝置貼在組件A上。

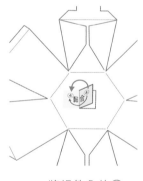

將組件B的④
折回來貼住。

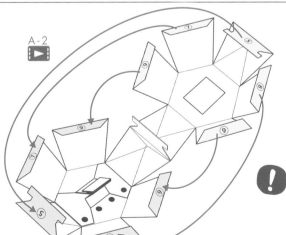

A-2

將組件A和B的⑤～⑩互相黏貼，製作身體。

在黏貼好一個位置時，
如圖用手指緊緊壓住黏
貼的地方。

小心黏貼，避免
黏合處黏到內側。

剖面圖

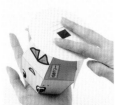

翻過來，手指呈剪刀狀
以免摸到底部的洞，一
口氣壓到底。

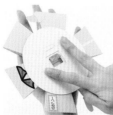

扣住制動裝置的狀態。

用兩手水平拿著，讓
船梨精掉落在又硬又
平的桌上，紙模型會
跳起來！

紙模型從大約30公分
的高度掉落時，比較
容易站立。

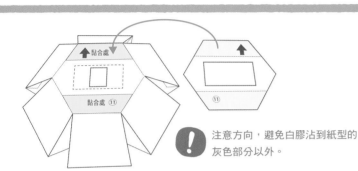

! 注意方向，避免白膠沾到紙型的
灰色部分以外。

在灰色部分的黏合處塗上白膠，
然後將組件 E 貼起來。

2 在身體上組合橡皮筋

A-3
▶

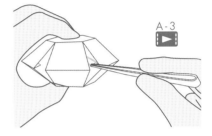

如圖上下輕壓，再使用鑷子從空隙
裝上大橡皮筋。

用手指壓住

用手指壓住

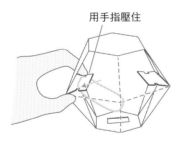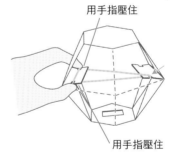

用手指壓住

3 裝上裝飾組件

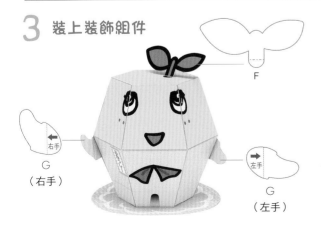

F

G
（右手）

G
（左手）

在每一個組件的黏合處塗白膠，
如照片所示貼在主體上。

4 裝上底座

! 裝上底座時，紙
模型跳起來後站
立的機率就會提
高。請依個人喜
好裝卸。

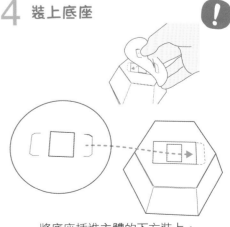

將底座插進主體的下方裝上。
注意，不需黏貼。

仙杜瑞拉的南瓜馬車

難易度★★★　紙型　P.47～52

更詳細的方法請參照第14-15頁紙機關的做法！

組裝工具

美工刀	乾燥速度快的	5元硬幣×4
剪刀	木工用白膠	膠帶
錐子	牙籤	
尺	鑷子	

準備

- 在折線上做折痕
- 將所有的組件剪下來
- 依山折線、谷折線的指示折彎

仙杜瑞拉的南瓜馬車組件

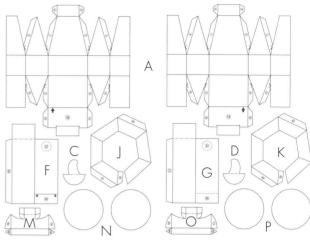

做法

1 用組件A～E製作南瓜

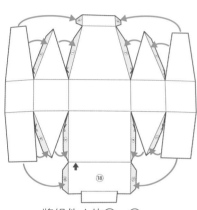

將組件A的①～⑫按照順序貼住。

半個南瓜形狀的組件就完成了。

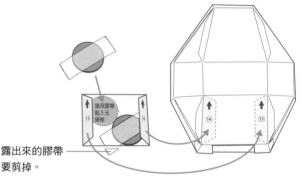

露出來的膠帶要剪掉。

請用膠帶貼5元硬幣

將2個5元硬幣用膠帶分別排列貼在組件B上。在⑬和⑭同時塗上白膠，然後貼在組件A的相同號碼處。製作2個形狀相同的組件。

B-1

在組件C的⑮灰色部分塗上白膠，與組件D的相同號碼互相貼住。如圖所示，將紙型放在桌子上，一邊黏貼一邊滑動對齊，製作南瓜的蒂頭。

在這一面塗上白膠。

在蒂頭的⑯塗上白膠，貼在組件E的⑯上。

在這一面塗上白膠。

在蒂頭的⑰塗上白膠，對折後，讓⑰順勢貼住。

用手指壓住黏貼的位置。

B-2

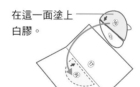

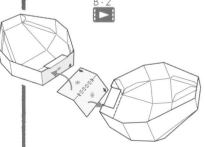

將組件E的⑱和⑲貼在組件A上。

！接合處要避免重疊！
○處要對準。

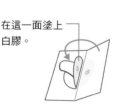

南瓜打開的樣子。

2 用組件F～H製作支柱

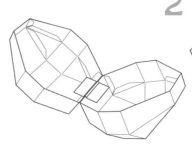

將組件F和G的⑳和㉑互相黏貼。

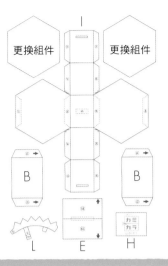

更換組件　　　I　　　更換組件

B　　　　　　　B

L　　　E　　　H

玩法

將南瓜的蒂頭朝上擺放，用手指從前面或側面推一下。

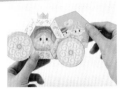

南瓜會旋轉半圈後打開，變成仙杜瑞拉搭乘的馬車！

進階
玩遊戲吧！

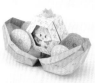

也可以變成相框喔！

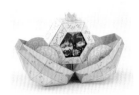

將更換組件放進去，更換馬車裡的插圖來玩吧！

將更換組件剪下後所剩的紙型框，放在照片上畫出裁切線來裁剪。（注意，裁切線往內側約1公分的照片範圍會被馬車的框遮住）

將照片放入馬車就完成了。

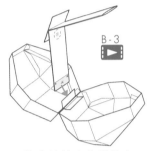

將組件H的㉒和㉓如圖黏貼，製作支柱。

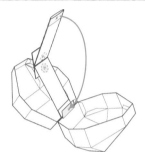

B-3 ▶️

將支柱筆直的黏貼在㉔，用手壓住黏貼處，並避免支柱倒向南瓜。

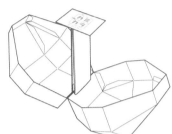

在㉕和㉖同時塗上白膠、黏貼。

南瓜完成。

3　用組件I～P製作馬車

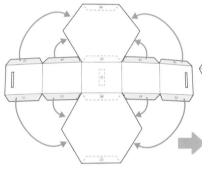

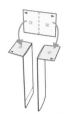

將組件I的㉗～㉞組合黏貼。

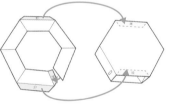

將組件J的㉟黏貼，在㊱和㊲塗上白膠，貼在組件I的相同號碼上。另一側組件K的㊳～㊵也同樣貼在組件I上。

將組件L捲在筆上，讓它彎曲後，將㊶和㊷黏貼。

在㊸塗上白膠，貼在組件I的相同號碼上。

將組件M的㊹和㊺黏貼。

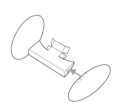

將㊻和㊼貼在組件N的相同號碼上。同樣的也黏貼組件O和組件P的㊽～㊿。

❗ 從這個步驟開始不使用白膠

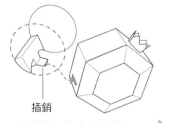

插銷

如圖將車輪中央的插銷折起，插進馬車主體中。

先將這個部分彎曲成90度。

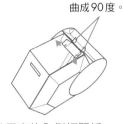

從馬車的內側打開插銷。另一側也同樣的將插銷插進去。

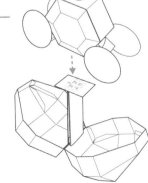

如圖將馬車插進南瓜就完成了。

❗ 切勿黏貼！

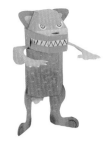

咬住不放的狼

難易度★★
紙型　P.53 ~ 54

咬住不放的狼的組件

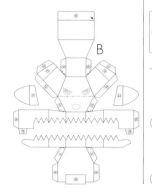
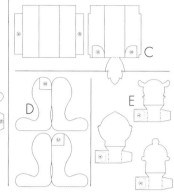
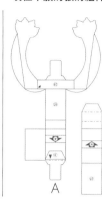

B
C
D
E
A

組裝工具

美工刀
剪刀
錐子
尺
乾燥速度快的木工用白膠
牙籤
鑷子
大橡皮筋×1

準 備

· 在折線上做折痕
· 將所有的組件剪下來
· 依山折線、谷折線的
　指示折彎

更詳細的方法請
參照第14-15頁
紙機關的做法！

做 法

1 用組件 A 製作手臂

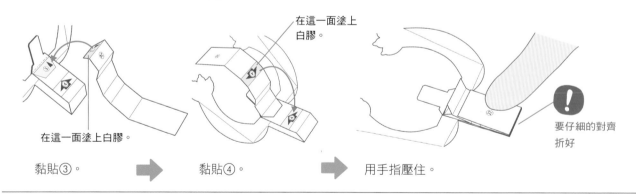

在紙型的灰色面
塗上白膠。

在這一面塗上
白膠。

用手指壓住

C-1

黏貼①。　➡　黏貼②。　➡　如圖完成。

避免白膠溢出塗膠範圍！

在這一面塗上
白膠。

在這一面塗上白膠。

要仔細的對齊
折好

黏貼③。　➡　黏貼④。　➡　用手指壓住。

2 用組件 B 製作頭部

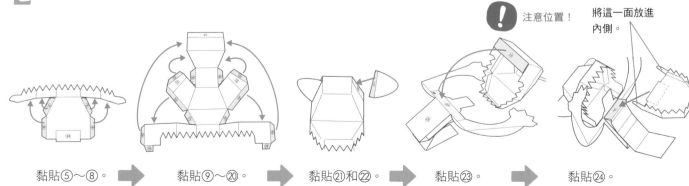

注意位置！

將這一面放進
內側。

黏貼⑤～⑧。　➡　黏貼⑨～⑳。　➡　黏貼㉑和㉒。　➡　黏貼㉓。　➡　黏貼㉔。

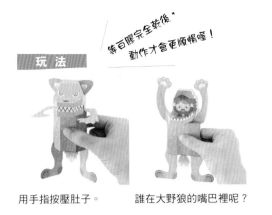

玩法 等百膠完全乾後，動作才會更順暢喔！

用手指按壓肚子。 誰在大野狼的嘴巴裡呢？

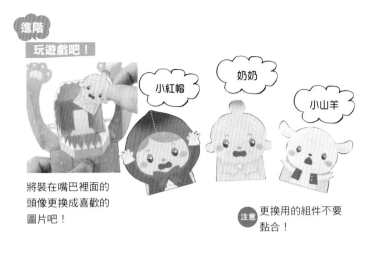

進階 玩遊戲吧！

小紅帽　奶奶　小山羊

將裝在嘴巴裡面的頭像更換成喜歡的圖片吧！

注意 更換用的組件不要黏合！

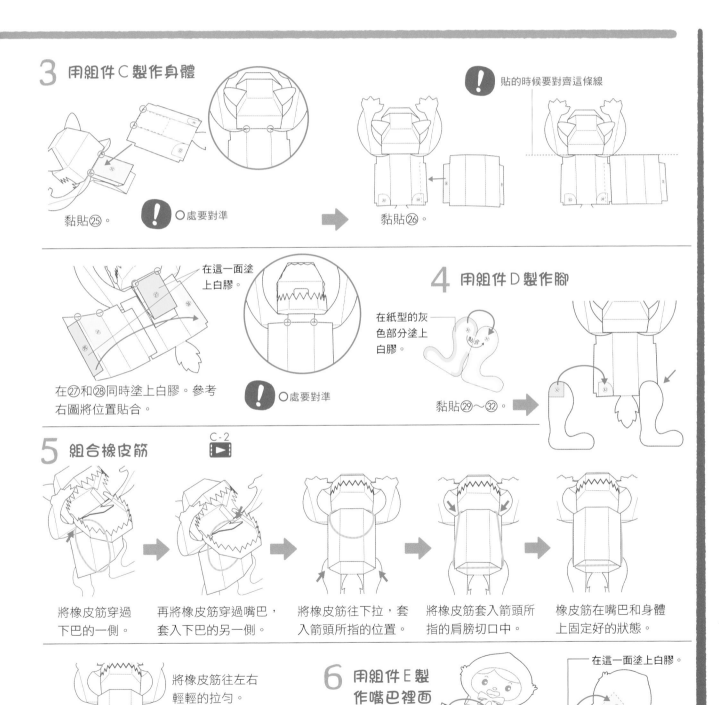

3 用組件C製作身體

黏貼㉕。

○處要對準

! 貼的時候要對齊這條線

黏貼㉖。

在這一面塗上白膠。

在㉗和㉘同時塗上白膠。參考右圖將位置貼合。

○處要對準

4 用組件D製作腳

在紙型的灰色部分塗上白膠。

黏貼㉙～㉜。

5 組合橡皮筋

C-2

將橡皮筋穿過下巴的一側。

再將橡皮筋穿過嘴巴，套入下巴的另一側。

將橡皮筋往下拉，套入箭頭所指的位置。

將橡皮筋套入箭頭所指的肩膀切口中。

橡皮筋在嘴巴和身體上固定好的狀態。

將橡皮筋往左右輕輕的拉勻。

6 用組件E製作嘴巴裡面的頭像

黏貼Ⓐ。

在這一面塗上白膠。

黏貼Ⓑ。

23

桃太郎外傳

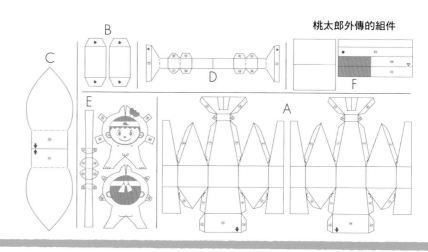

組裝工具

美工刀
剪刀
錐子
尺
乾燥速度快的木工用白膠
牙籤
鑷子
5元硬幣×2
膠帶

準備

・在折線上做折痕
・將所有的組件剪下來
・依山折線、谷折線的
　指示折彎

更詳細的方法請
參照第14-15頁
紙機關的做法！

做法

1

用組件A～C
製作桃子

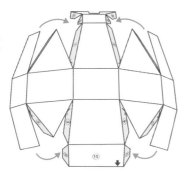

將組件A的①～⑭按照順序黏貼。

半個桃子形狀的
組件就完成了。

請用膠帶
貼5元
硬幣。

將5元硬幣用膠帶貼在
組件B上。

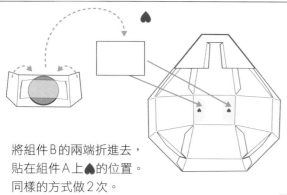

將組件B的兩端折進去，
貼在組件A上❤的位置。
同樣的方式做2次。

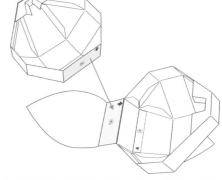

注意黏貼的位置，將組件C分別貼在組件A的⑮和⑯上。

2　用組件D、E製作桃太郎

D-1 ▶

D-2 ▶

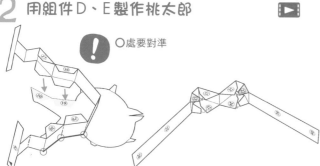

！ ○處要對準

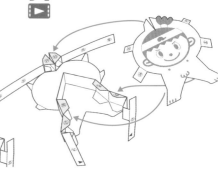

在組件D的⑰和⑱塗上白膠，貼
在組件E背面桃太郎後側的相同
號碼處。同樣的黏貼⑲和⑳。

黏貼組件E的
㉑～㉔。

在㉕和㉖同時塗上白
膠，貼在背面桃太郎
後側的相同號碼處。

將正面桃太郎依序黏貼
在㉗和㉘，㉙和㉚，㉛
和㉜的位置。

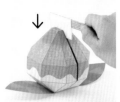
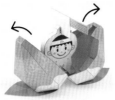

由上方將菜刀插進桃子的裂縫中。

桃子被切開後，空手奪白刃的桃太郎就出現了！

由切開桃子的狀態也可以恢復設置！

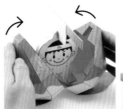
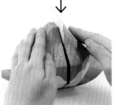
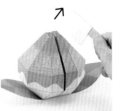

關閉桃子。

兩瓣桃子閉合時，用手指往菜刀方向壓一下，桃子上方就會卡進桃太郎的雙手間。

這時就可以拔除菜刀了。

 使用鑷子用力壓住黏貼處

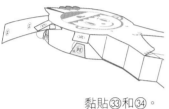

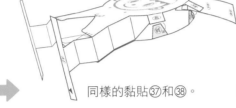

黏貼㉝和㉞。

同樣的黏貼㊲和㊳。

黏貼㉟和㊱，㊴和㊵。

3 在桃子裡裝上桃太郎 D-3 ▶

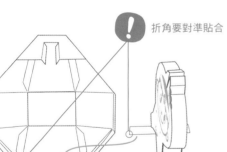

折角要對準貼合

注意位置，依序黏貼㊶和㊷。

4 用組件F製作菜刀

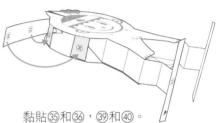

反覆折彎2次。

黏貼㊸。

 ○處要對準

黏貼㊹。

黏貼㊺。

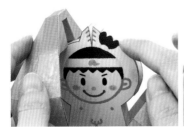
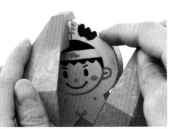

將桃子卡進桃太郎的雙手間，關閉桃子。

如圖所示，將桃子的上方卡榫插進桃太郎的雙手間。

翻筋斗兔子

難易度★
紙型　P.59〜60

紙型　P.59〜60

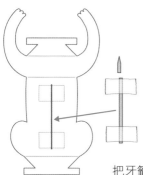

組裝工具

美工刀
剪刀
錐子
尺
乾燥速度快的木工用白膠
牙籤
鑷子
膠帶
大橡皮筋×1

準 備

・在折線上做折痕
・將所有的組件剪下來
・依山折線、谷折線的
　指示折彎

更詳細的方法請
參照第14-15頁
紙機關的做法！

翻筋斗兔子的組件

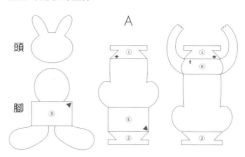

頭

腳

A

做 法

1 用組件A製作身體

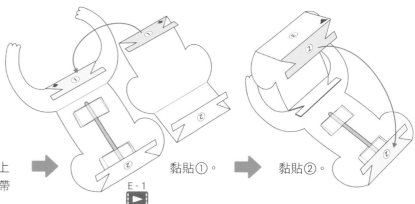

⚠️ 從上方壓住，牢牢的黏貼

把牙籤依照紙型上
的圖示，切成 5 公分的長度，再用膠帶
固定在紙型背面標示的位置上。

E-1

黏貼①。　　黏貼②。

2 裝上腳和頭

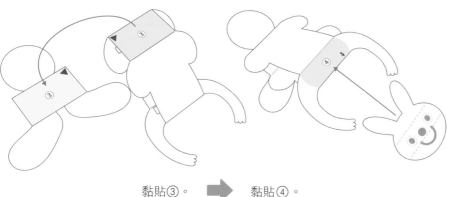

黏貼③。　　黏貼④。

3 組裝橡皮筋

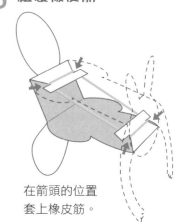

在箭頭的位置
套上橡皮筋。

玩 法

把頭向前壓住。

迅速的放開手指。

兔子會翻筋斗後
著地。

⚠️ 著地不順利時，換個地方或在
兔子下面鋪一張紙試試看吧！

翻身烏龜

難易度★
紙型　P.59 ～ 60

組裝工具

美工刀
剪刀
錐子
尺
乾燥速度快的木工用白膠
牙籤
鑷子
膠帶
大橡皮筋×1
5元硬幣

準　備

・在折線上做折痕
・將所有的組件剪下來
・依山折線、谷折線的
　指示折彎

更詳細的方法請
參照第14-15頁
紙機關的做法！

翻身烏龜的組件

頭　　　　尾巴

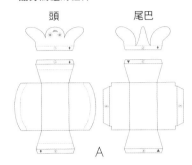

A

製作方法

1　組裝上下甲殼

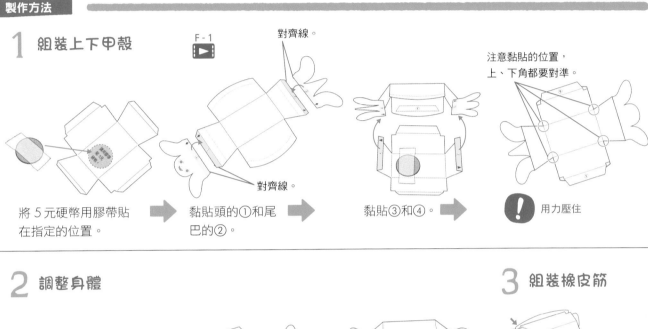

F-1

對齊線。

注意黏貼的位置，
上、下角都要對準。

對齊線。

將 5 元硬幣用膠帶貼
在指定的位置。　➡　黏貼頭的①和尾
巴的②。　➡　黏貼③和④。　➡　❗ 用力壓住

2　調整身體

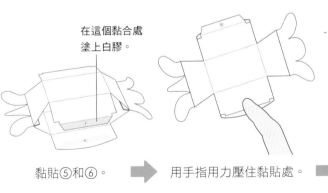

在這個黏合處
塗上白膠。

黏貼⑤和⑥。　➡　用手指用力壓住黏貼處。　➡　將頭和尾巴推進
甲殼內。

3　組裝橡皮筋

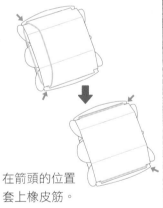

在箭頭的位置
套上橡皮筋。

玩 法 ①

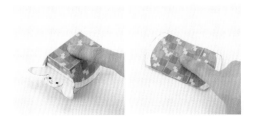

按壓甲殼時，烏龜的頭和手腳會縮起來。

玩 法 ②

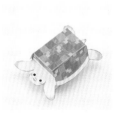

翻面用手指壓住。　　迅速的放開手指。　　烏龜會翻過來。

27

咬人信封

難易度★
紙型　P.61～62

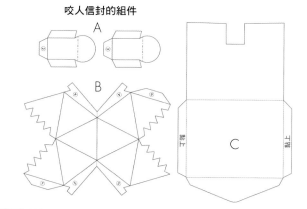

咬人信封的組件

準備

・在折線上做折痕
・將所有的組件剪下來
・依山折線、谷折線的
　指示折彎

更詳細的方法請
參照第14-15頁
紙機關的做法！

做法

1 用組件 A 製作舌頭

G - 1

重疊時黏合處要
對齊黏貼

在這一面
塗上白膠。

在組件 A 的每個灰色
部分塗上白膠，折彎
後黏上。

將①彼此貼住。

2 用組件 B 製作狗

G - 2

以手指用力壓住
黏貼處。

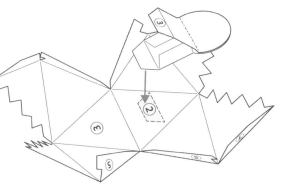

在這一面塗上白膠，
折彎後順勢黏貼。

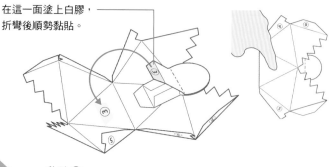

將組件 A 的②貼到組件 B 的②。

黏貼③。

注意，避免在④以外的
位置塗上白膠！

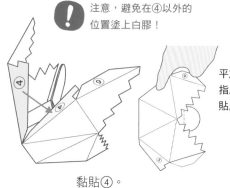

平放後，以手
指用力壓住黏
貼處。

黏貼④。

注意，避免在⑤以外的
位置塗上白膠！

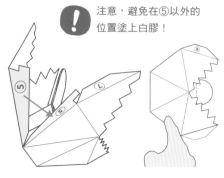

平放後，以手
指用力壓住黏
貼處。

黏貼⑤。

將狗卡片壓扁放進信封。
如圖所示,輕輕按住信封
上下,讓信封口張大時,
就容易放進去。

放到底部,以免看到狗
卡片。

將信封交給朋友,讓他抓住
棒球用力拉出。狗卡片瞬間
大口咬住朋友的手指,一定
會讓他嚇一大跳!

3 組合橡皮筋

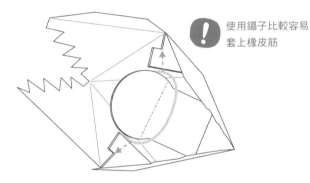 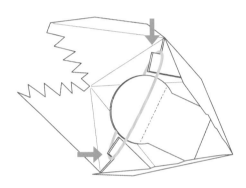

使用鑷子比較容易
套上橡皮筋

如圖所示套上橡皮筋。如果是使用小的橡皮筋則
套 1 條,大的橡皮筋就一次套 2 條。

在箭頭的位置套上橡皮筋。

4 完成

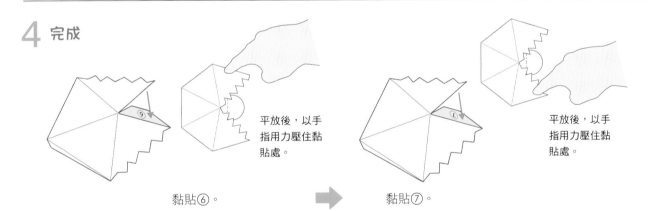

平放後,以手
指用力壓住黏
貼處。

黏貼⑥。

平放後,以手
指用力壓住黏
貼處。

黏貼⑦。

5 用組件 C 製作信封

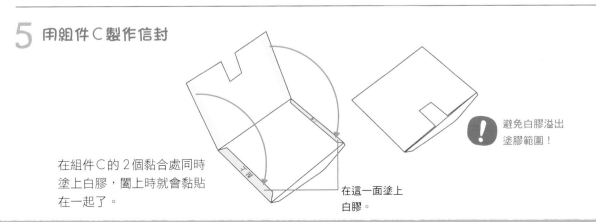

在組件C的 2 個黏合處同時
塗上白膠,闔上時就會黏貼
在一起了。

在這一面塗上
白膠。

避免白膠溢出
塗膠範圍!

起床貓頭鷹

難易度★★
紙型　P.63～64

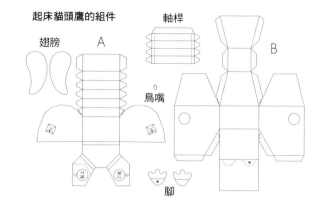
組裝工具

美工刀
剪刀
錐子
尺
乾燥速度快的木工用白膠
牙籤
鑷子
5元硬幣×2

準備

・在折線上做折痕
・將所有的組件剪下來
・依山折線、谷折線的指示折彎

更詳細的方法請
參照第14-15頁
紙機關的做法！

做法

1 用組件A製作背部

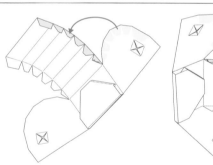

! 注意避免5元硬幣脫落！

將這個部分折回來。

在指定的位置重疊擺放2個5元硬幣。

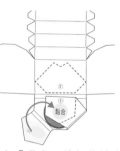

在「黏合」的部位塗上白膠，黏貼①。

在「黏合」的部位塗上白膠，黏貼②。

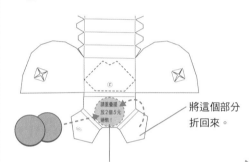

確認★記號位置的裁切線已切割完成後，配合組件的形狀，一片一片仔細黏貼。

! 將這個部分折彎後推入內側。注意，不要黏貼！

2 在背部放入軸桿

! 將紙型的粉紅色虛線位置對準背部兩側的孔洞

H-1 ▶

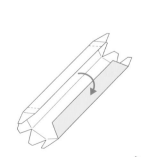

如圖在軸桿的黏合部位塗上白膠，做成柱狀。

用手指壓住，以便黏得牢靠。

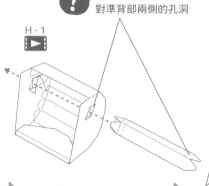

將軸桿穿過背部。

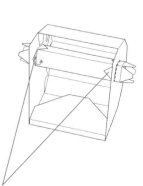

在★記號塗上白膠後黏貼在軸桿上（左右各1處）。

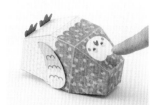

用手指從頭頂推一下，
貓頭鷹就會站起來。

由上方用手指壓住頭，快速
放開手指時，貓頭鷹也會站
起來。

3 用組件 B 製作身體

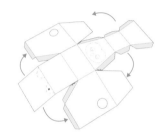

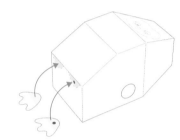

在每個黏合處塗上白膠後黏貼在
一起，組裝身體。 ➡ 依照●記號，將左右腳正確黏貼在身體上。 ➡ 依個人喜好黏貼鳥嘴。因為
它很小，要避免遺失。

4 身體嵌合背部，並裝上翅膀

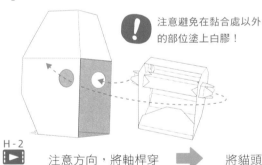

! 注意避免在黏合處以外
的部位塗上白膠！

在這一面塗上
白膠。

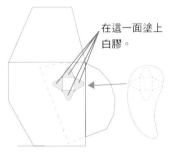

H-2 ▶

注意方向，將軸桿穿
過身體的孔洞。 ➡ 將貓頭鷹呈現站立的狀態，折彎軸桿的黏合部分後黏貼翅膀。
切勿弄錯左右翅膀！但兩隻翅膀的角度有些偏差是OK的。

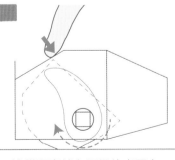

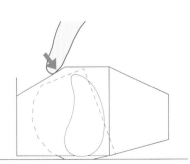

讓貓頭鷹躺在平坦的桌子上，
由上方用手指按它的肚子。

按到貓頭鷹完全躺平。

作者 **中村開己**

立體紙藝作家。1967年出生於日本富山縣。27歲時對立體紙藝產生興趣，2000年開始正式投注心力創作。2003年，作品在藝術界展出時深受人們的喜愛，他體驗到這種樂趣，作風也開始改變。2008年，離職成為自由工作者——立體紙藝作家。創作宗旨為「做出讓人看一次就終生難忘的作品」。著有《中村開己的3D幾何紙機關》、《中村開己的魔法動物紙機關》、《中村開己的恐怖紙機關》、《中村開己的怪奇紙機關套書》（皆由遠流出版）。

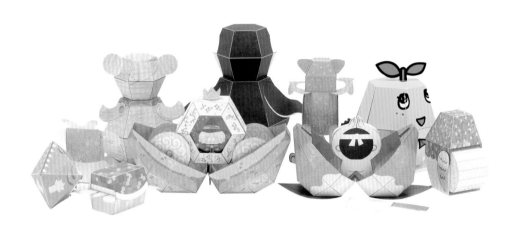

中村開己的
企鵝炸彈和紙機關

作者／中村開己
譯者／宋碧華
責任編輯／謝宜珊
封面暨內頁設計／吳慧妮（特約）
行銷企劃／王綾翊
出版六部總編輯／陳雅茜

發行人／王榮文
出版發行／遠流出版事業股份有限公司
地址／臺北市中山北路一段11號13樓
電話／02-2571-0297　傳真／02-2571-0197
郵撥／0189456-1
遠流博識網／www.ylib.com
電子信箱／ylib@ ylib.com
ISBN 978-957-32-8281-5
2018年 6 月 1 日初版
2023年 9 月15日初版七刷

定價・新臺幣500元

國家圖書館出版品預行編目

中村開己的企鵝炸彈和紙機關／中村開己作；宋碧華譯.
初版. -- 臺北市：遠流, 2018.06　面；　公分.
　　ISBN 978-957-32-8281-5（平裝）
1.摺紙 2.紙工藝術

972.1　　　　　　　　　　　　　　　　107006121

山折線
谷折線
裁切線

上

下

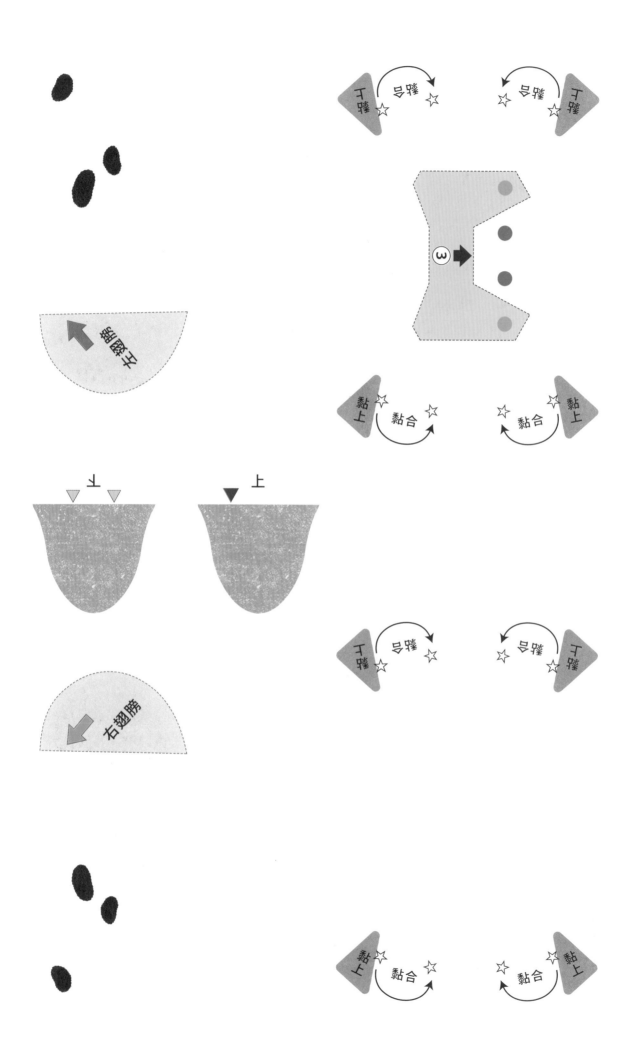

右翅膀

下巴

黏合

黏上

上

下

撕裂線

① ▼

③ ⬆

② ⬇

⑰ 前 前

⑫

⑮ 右腳膝

⑭ 左翅膀

⑱ 挖 挖 ◀

⑬

⑯

⑪

山折線
谷折線
裁切線

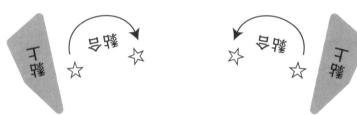

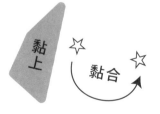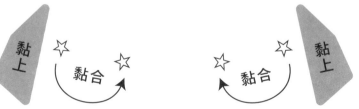

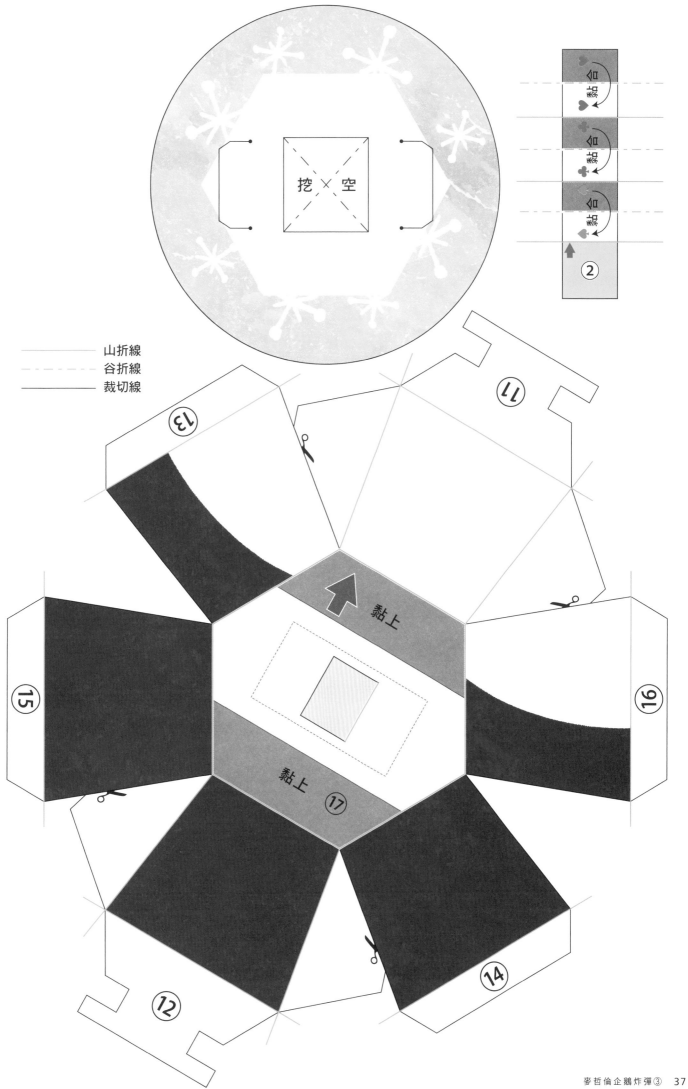

挖 × 空

山折線
谷折線
裁切線

黏上

黏上 ⑰

⑬

⑪

⑮

⑯

⑫

⑭

合 黏上

合 黏上

合 黏上

②

④

⑥

⑨

右耳

左耳

⑧

⑦

⑤

右耳

左耳

挖 × 空

⑪

⑯

⑬

手 ⊗

⑱

左手

右手

挖 空

⑭

⑮

⑫

山折線
谷折線
裁切線

在剪下組件前，請先塗上顏色。耳朵和手的背面也請塗上顏色。

①▼

③

②

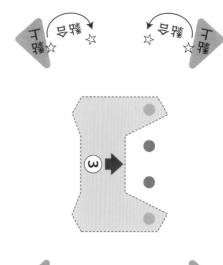

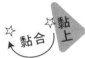

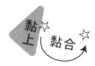

紙のからくり

カミ
カラ

©カミカラ

粉紅色線框當中也請塗上顏色。
（黏合處請勿塗上顏色）

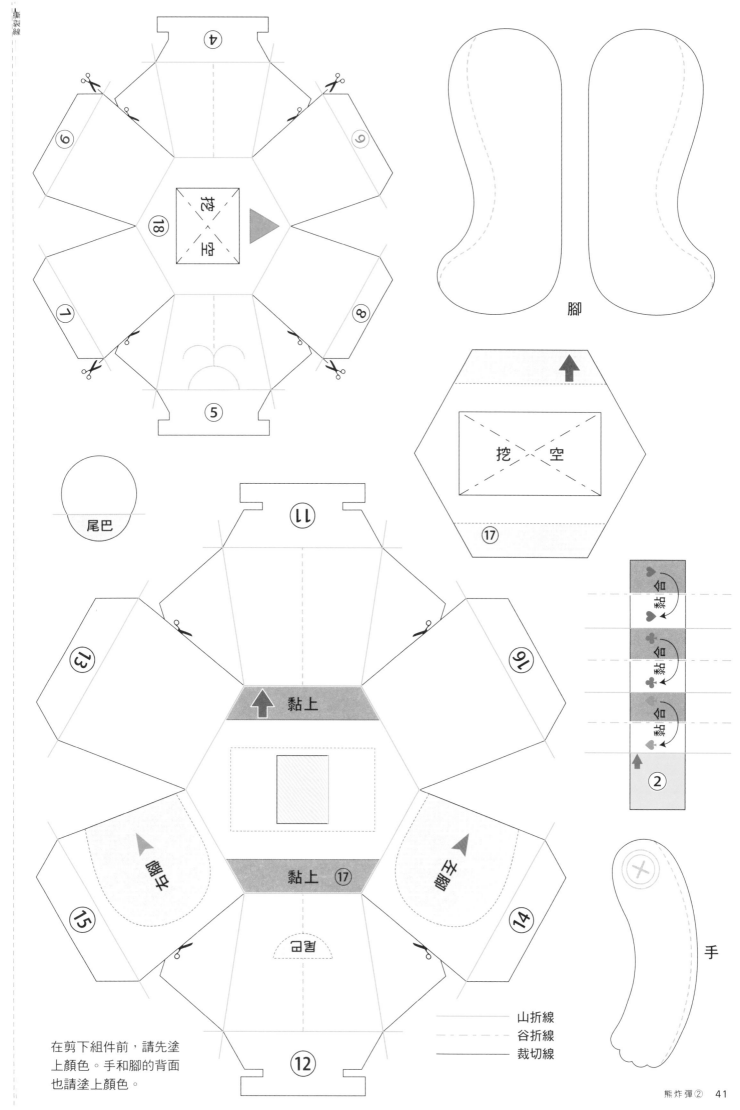

山折線
谷折線
裁切線

在剪下組件前，請先塗上顏色。手和腳的背面也請塗上顏色。

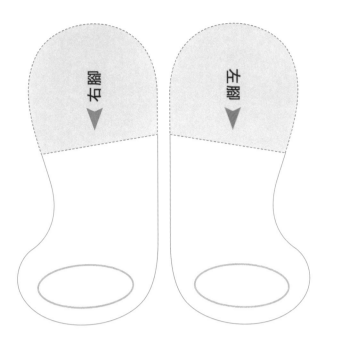

右腳　左腳

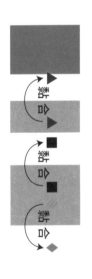

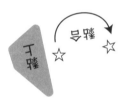 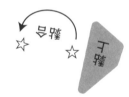

左手

粉紅色線框當中也請塗上顏色。
（黏合處請勿塗上顏色）

撕裂線

⑤

⑩

葉子

⑦

⑧

⑨

⑥

山折線
谷折線
裁切線

挖 空

黏合
黏合
黏合
黏合

②

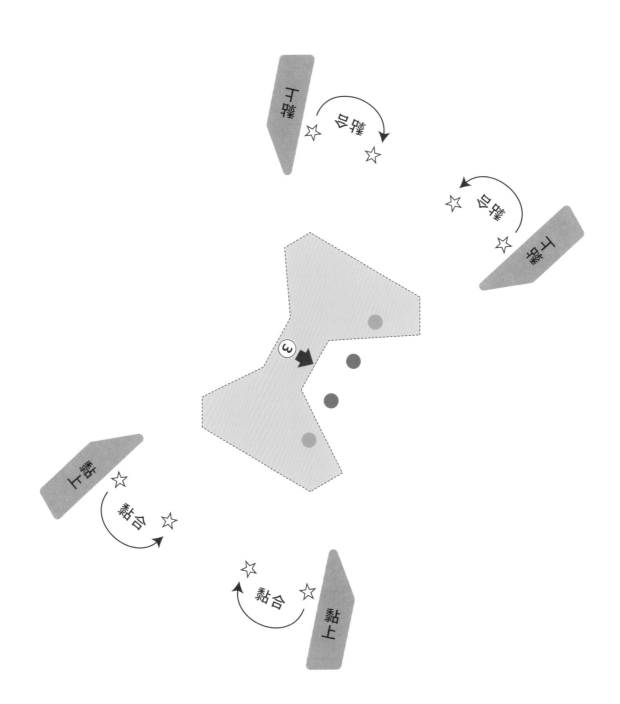

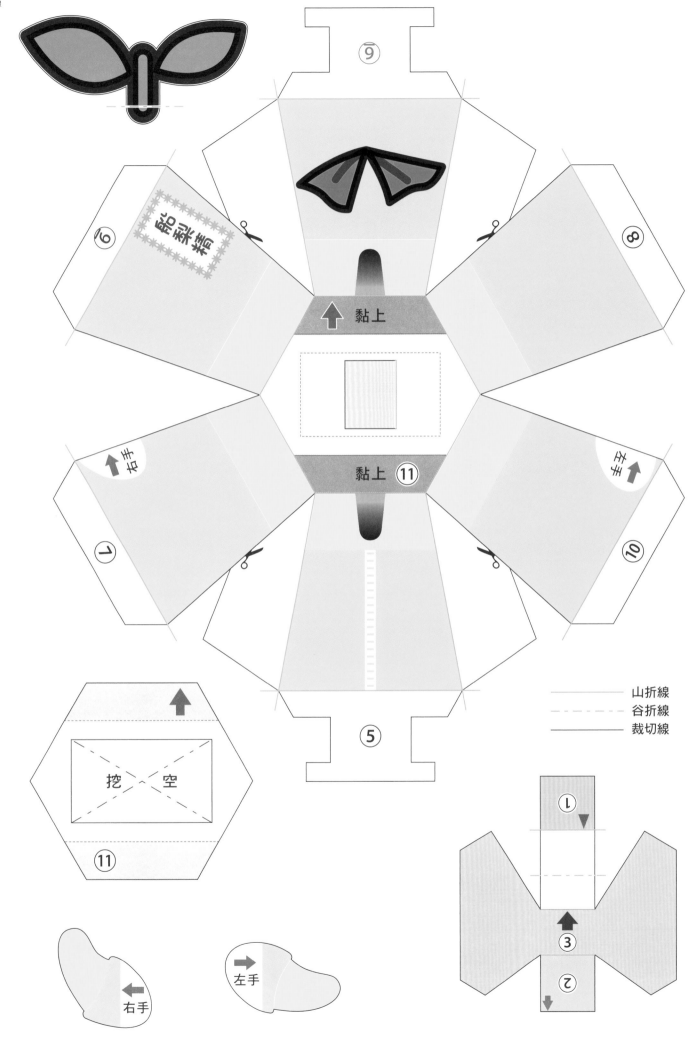

撕裂線

船梨精

⑨

⑥

⑧

黏上 ↑

黏上 ⑪

右手 ↑

左手 ↑

⑦

⑩

挖　空

⑪

⑤

山折線
谷折線
裁切線

右手

左手

①

③

②

葉子

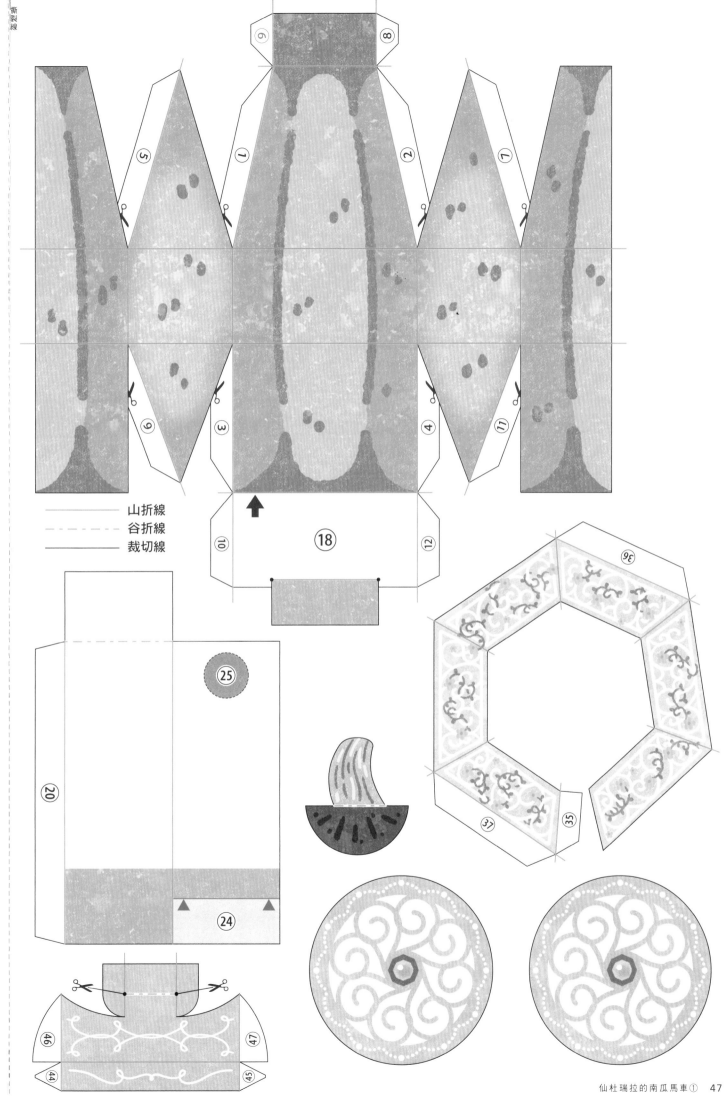

山折線
谷折線
裁切線

撕裂線

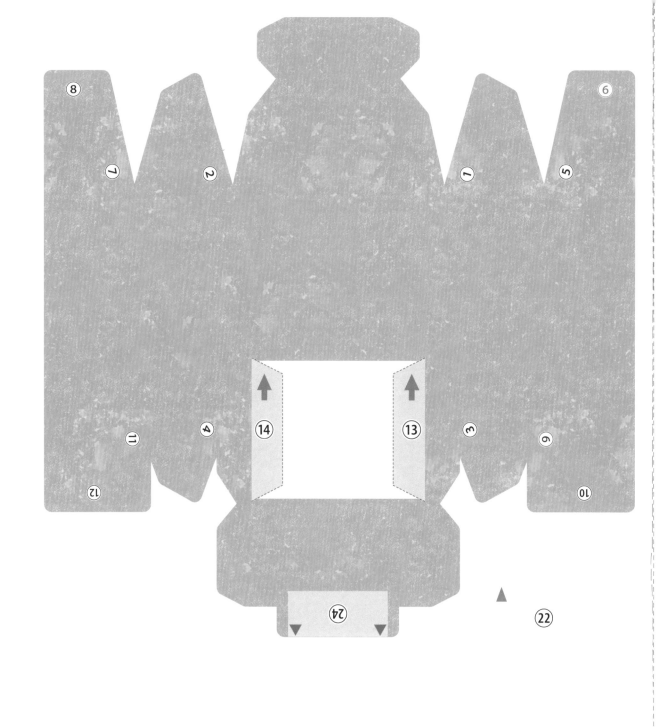

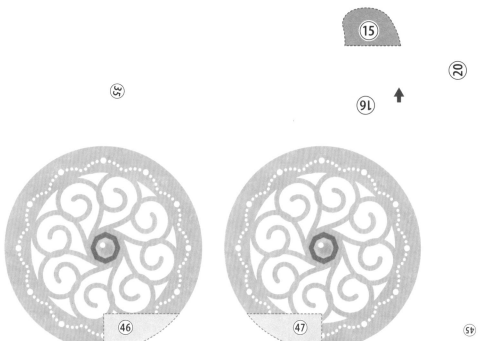

撕裂線

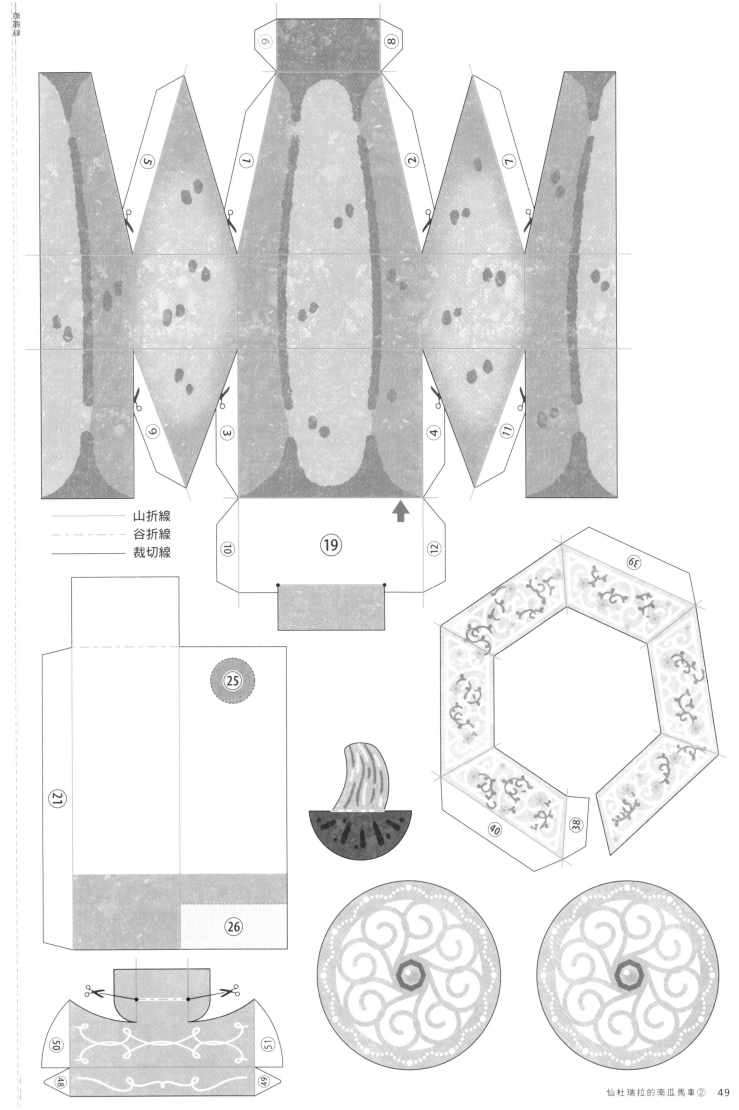

山折線
谷折線
裁切線

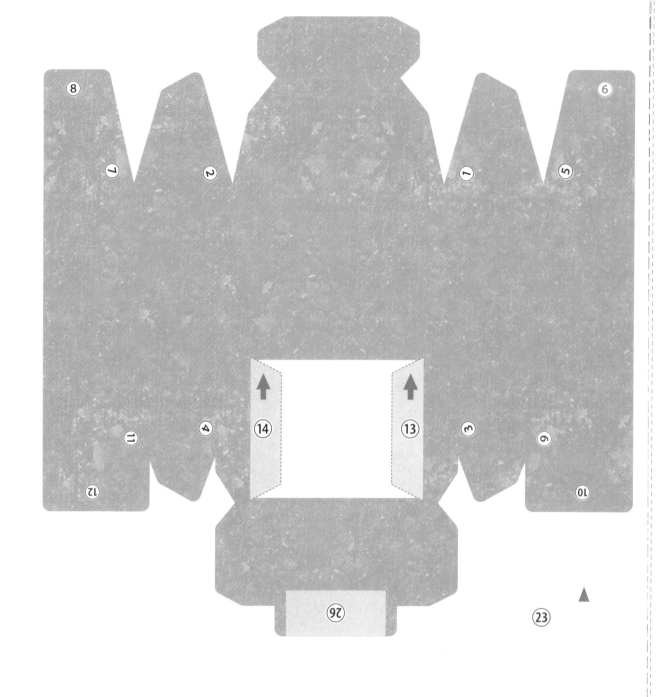

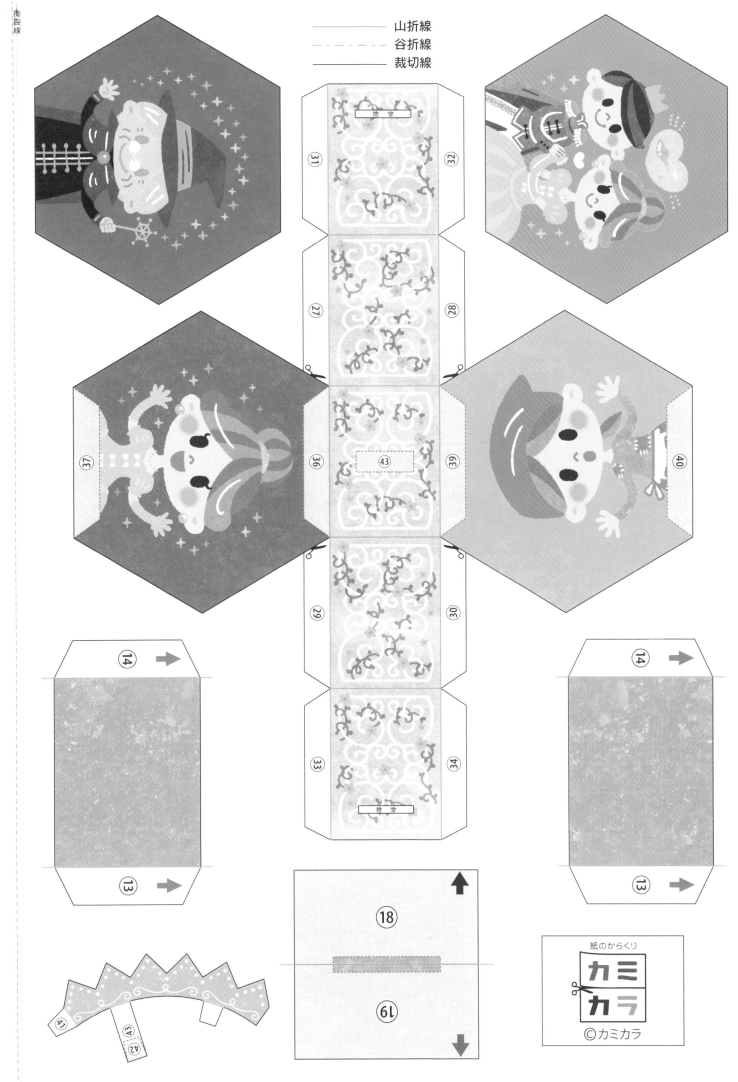

山折線
谷折線
裁切線

㉜ ㉘ ㉗ ㉛

㉞ ㉚ ㉙ ㉝

請用膠帶
貼 5 元
硬幣

請用膠帶
貼 5 元
硬幣

請用膠帶
貼 5 元
硬幣

請用膠帶
貼 5 元
硬幣

⑯
⑰

㉓

㉒

◀ ▶

㊶ ㊷

撕裂線

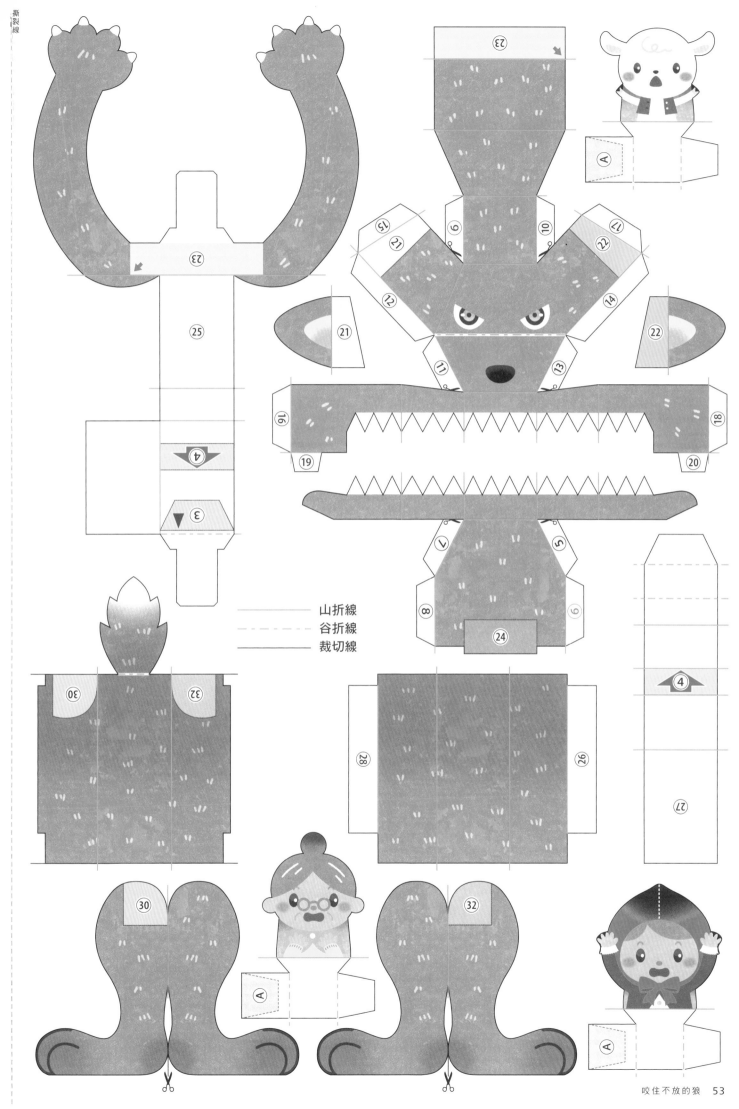

山折線
谷折線
裁切線

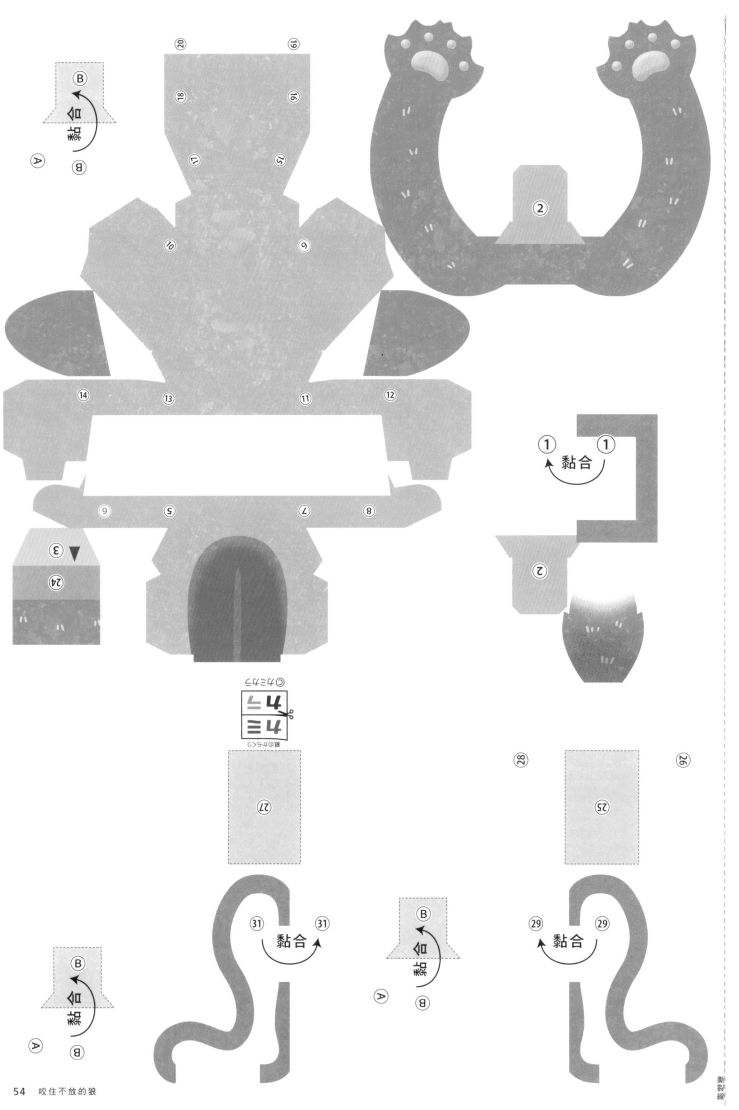

———— 山折線
‑‑‑‑ 谷折線
———— 裁切線

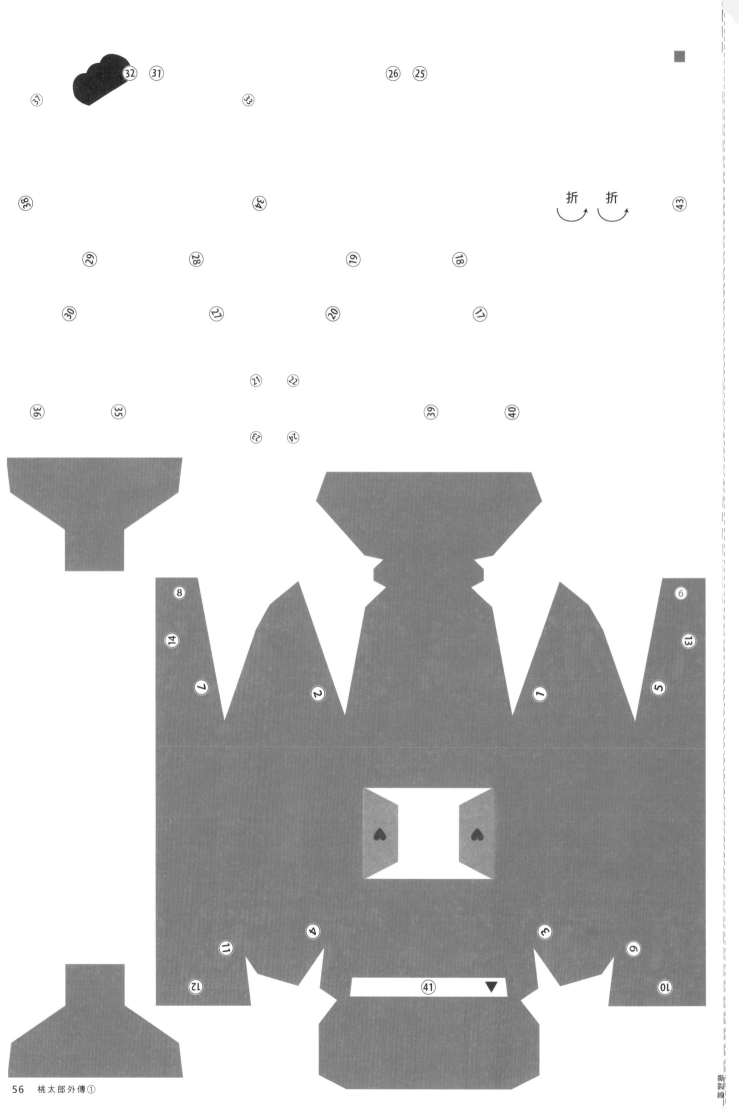

山折線
谷折線
裁切線

撕裂線

⑮ ⑯

⑬ ⑭

⑥ ⑧

⑤ ① ② ⑦

⑨ ③ ④ ⑪

⑩ ⑯ ⑫

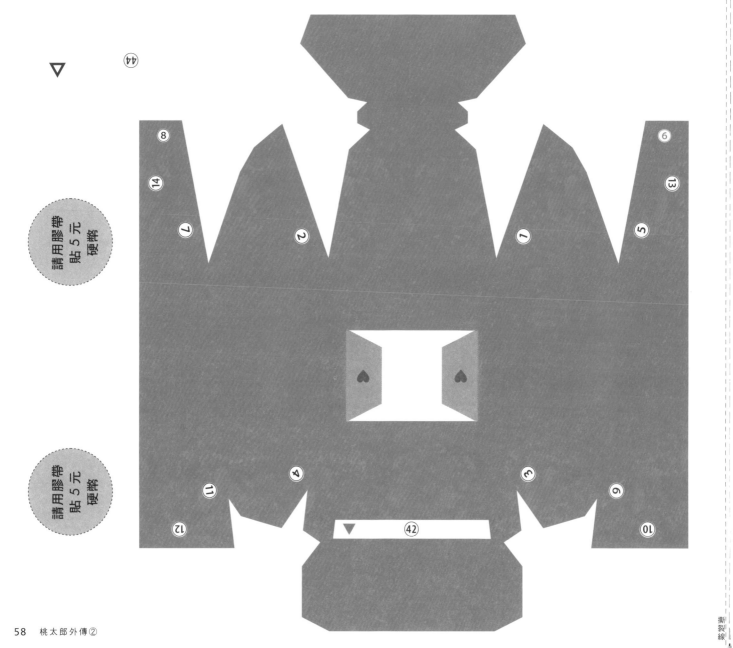

請用膠帶貼5元硬幣

請用膠帶貼5元硬幣

① ② ③ ④ ⑤ ⑥

山折線
裁切線

請將牙籤切割成這個長度！

山折線
裁切線

④

③

⑥

⑤

請用膠帶
貼 5 元
硬幣

④

撕裂線

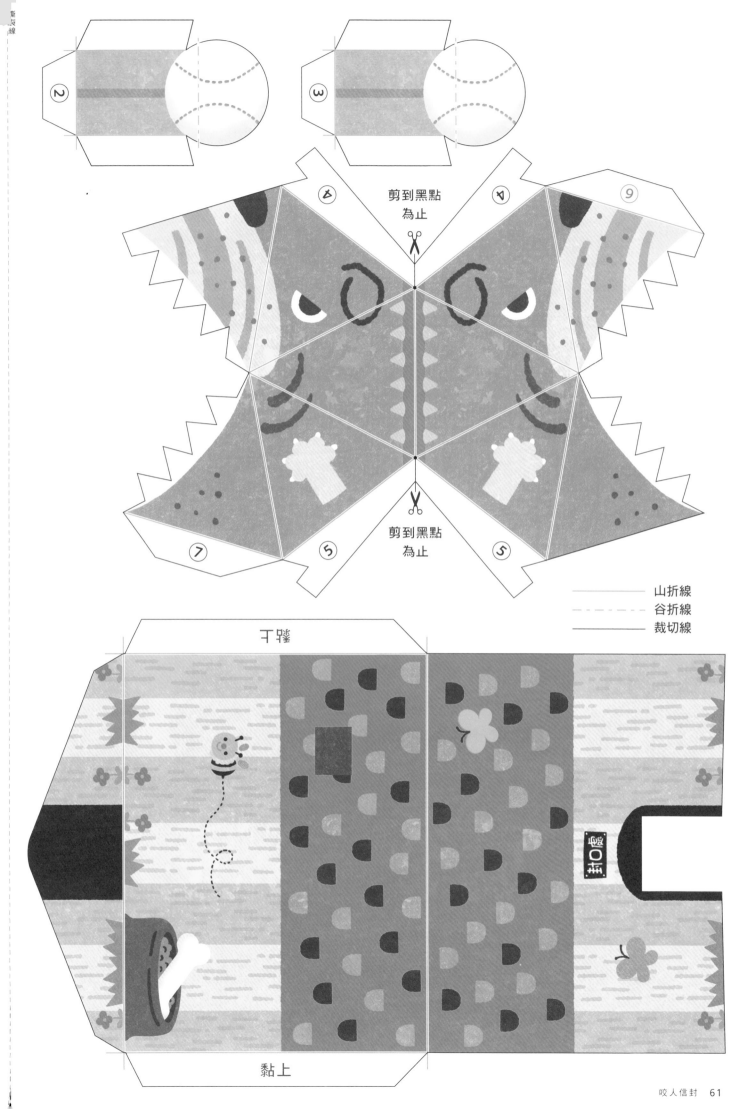

剪到黑點
為止

剪到黑點
為止

山折線
谷折線
裁切線

黏上

黏上

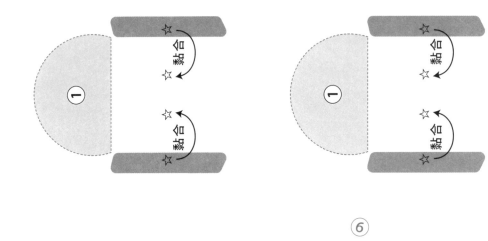

⑥

③

⑦

山折線
谷折線
裁切線

挖＋剪

挖＋剪

備用鳥嘴

① 黏上

②貼上

©カミカラ

紙のからくり

カミカラ

請重疊擺放
2個5元
硬幣！

②

①